T0324298

Stiftskirche, ehemaliges Kloster und Schloss Himmelkron

Stiftskirche, ehemaliges Kloster und Schloss Himmelkron

von Helmut Meißner

Klostergründung

In der Weihnachtszeit des Jahres 1279 vollzog Graf Otto von Orlamünde das fromme Werk einer Stiftung, die bis heute ihre segensreichen Auswirkungen erkennen lässt. Mit Zustimmung seiner Angehörigen und im Beisein vornehmer Kloster- und Rittersleute übereignete der auf der Plassenburg von Kulmbach residierende Landesherr am »Tag der unschuldigen Kindlein«, dem 28. Dezember, sein »castrum« Pretzendorf im Tal des Weißen Mains mit den dazugehörigen Besitztümern dem Orden der Zisterzienser zur Gründung eines Frauenklosters. »Aus göttlicher Eingebung, zum Nachlass aller Sünden und zum Heilmittel unserer Seelen« – damit motivierte Graf Otto diesen Schenkungsakt. Sechs Jahre später starb er, und bald danach fand er seine Ruhestätte im Chorraum der Stiftskirche.

Die ersten Nonnen kamen vermutlich aus Sonnefeld bei Coburg, dem nächst gelegenen Frauenkloster der Zisterzienser. Von ihnen werden bald nach ihrem Einzug in die vorhandenen oder einstweilig provisorisch errichteten Unterkünfte die Aufträge zum Bau einer Kirche und geeigneter Klostergebäude ergangen sein, also noch im 13. Jahrhundert. »Corona coeli« – Himmelkron, diesen Namen erhielt, laut Gründungsurkunde, der Klosterbezirk in Pretzendorf; um 1600, nach der Säkularisation, ging der Klostername auf das ganze Dorf über.

Die Lage des Ortes entsprach ideal den Vorstellungen der Zisterzienser: Abgelegen von großen Verkehrswegen, eingebettet in ein weites Tal mit dem größeren Bachlauf des Mains samt einem kleineren Zufluss, ein schmaler, aus den hochwassergefährdeten Talauen sich heraushebender Bergsporn, der die geeignete Grundlage für einen Klosterbau bot; dazu Hänge, an denen Wein gedeihen konnte, Böden von Feldern und Wiesen unterschiedlicher Bonität, Möglichkeiten zur Anlage von Fischweihern und nahegelegene Wälder.

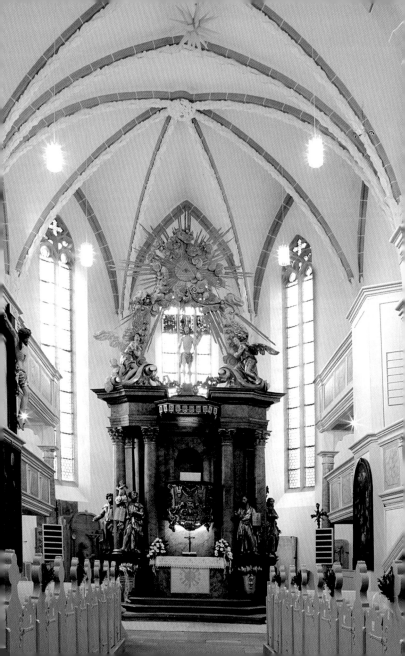

Inzwischen hat sich hinsichtlich der Verkehrslage einiges geändert. Heute kreuzen sich hier moderne europäische Verkehrsachsen, wie die Nord-Süd-Autobahn A 9 mit der Ost-West-Verbindung A 70 / B 303.

Die Stiftskirche

Hoch überragt die Kirche von ihrer Hügellage aus, aber auch durch den mächtigen Bau selbst die Häuser des Ortes. Die nördliche Seite des Langhauses gewährt uns den Zugang, aber auch den besten Überblick über das Bauschema der typischen Frauenklosterkirchenanlage. Die östliche Kirchenhälfte weist hohe, durchgehende Fenster zwischen schlichten Strebepfeilern auf. Westlich vom Haupteingang finden wir die Kirchenwand durch zwei Fensterreihen gegliedert: oben breite und hohe Fenster mit schönem Maßwerk; unten eine Reihe von sieben kleinen, schmalen Fenstern, von denen aber nur noch zwei mit 15 cm breiten Schlitzen die ursprünglichen Fensterformen erkennen lassen. Der zweite kleinere Eingang, der zum Chor führt, besteht erst seit der Barockzeit. Über dem Haupteingang verraten uns die Sandsteinfugen, dass hier manches verändert wurde. Das Portal war einst noch höher, ein Wimperg bekrönte es, und die Steinfigur einer Madonna soll darauf hingewiesen haben, dass die Kirche Maria geweiht war. Über der Trennwand der Kirchenteile – Laienkirche im Osten und »innere Kirche« im Westen – thront hoch auf dem steilen Kirchendach der bescheidene, in der Barockzeit erneuerte Dachreiter. Der heute freie, zu einer Anlage gestaltete Platz vor der Kirche war einst der Klosterfriedhof.

Das Innere der Kirche überrascht den Besucher, der sie betritt; es enttäuscht ihn zumeist. Er rechnet – vom Eindruck des Äußeren her – nicht mit dem verhältnismäßig kleinen Raum. Er befindet sich im Schiff der einstigen Laienkirche, die damals nur die wenigen weltlichen Angehörigen des Klosters aufzunehmen brauchte. Die Dorfgemeinde gehörte zum Pfarrsprengel des Nachbarortes Lanzendorf. Eine durchgehende Trennwand an der westlichen Rückseite schneidet ihn von dem Teil der Kirche ab, der zum Klausurbereich gehörte.

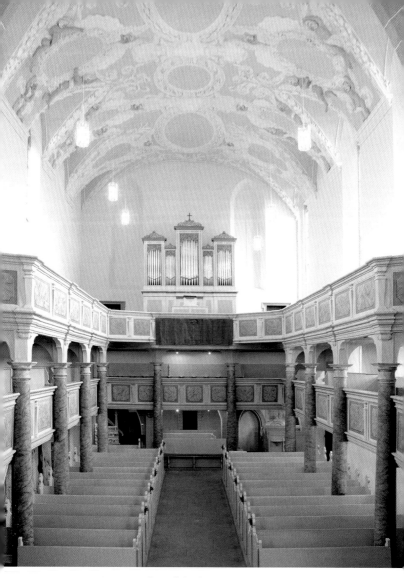

▲ *Inneres der Stiftskirche nach Westen*

Am störendsten aber empfindet der Kunstfreund den barocken Charakter im Inneren des sonst so typischen gotischen Raumes; dieser ist schmal und hoch, besitzt hinter dem hohen, spitz zulaufenden Triumphbogen einen tiefen Chor mit einem Joch und Fünf-Achtel-Schluss. Doch trotz aller barocken Zutaten erspähen die Augen eines Kenners die Wanddienste im Chorraum mit den für die Zisterzienser typischen Konsolen.

Wie bei den meisten bedeutenderen Kirchen, für die eine lebendige, mit der Zeit gehende Gemeinde sich verantwortlich fühlt, musste sich der Raum die Anpassung an den jeweiligen Zeitgeschmack gefallen lassen. Als nach der Klosterzeit der Besitz an die Landesfürsten, die Markgrafen von Kulmbach-Bayreuth, zurückgefallen war, benützten diese die Klostergebäude als Jagdschloss und Sommerresidenz. Es ist damit, historisch gesehen, nur verständlich, dass sie die Kirche, nunmehr »Landhofkirche«, von ihren besten Leuten umgestalten ließen. Antonio della Porta lieferte die Pläne, Bernardo Quadri – beide aus der Gegend von Lugano stammend – sorgte für die Einwölbung der Decke und den reichen Stuck im Langhaus und Chor sowie für das markgräfliche Wappen; die Zimmerermeister Georg Tobias Friedelmüller aus Creußen und Christoph Feulner aus Himmelkron bauten die Emporen und die markgräflichen Logen ein. Die Kirche musste ja nun Platz bieten für die ganze Gemeinde und für die Hofgesellschaft.

In die Emporenanlage bezog man bewusst den Altar mit ein und überging die Unterteilung in Chor und Schiff. Die Emporen dieser Kirche mit den bis zur oberen Empore durchlaufenden Säulen wurden sogar vorbildlich für die weiteren »Markgrafenkirchen« des fränkischen Landes – der renommierteste Bildhauer im Markgraftum, Elias Räntz aus Bayreuth, zeichnete für den damals modischen Kanzelaltar verantwortlich. Markgraf Christian Ernst übte den größten Einfluss auf die Gestaltung des Kircheninneren aus – über den Ortspfarrer hinweg. In den Jahren zwischen 1698 und 1730 erfolgte diese später als so barbarisch verurteilte Barockgestaltung, die damals jedoch als Verschönerung, vor allem im Sinne reformatorischen Gedankengutes, angesehen wurde.

Der Kunstfreund wird in erster Linie Ausschau halten nach dem was aus der Klosterzeit noch zu finden ist. Da kann er hinter dem Altar, hoch oben am mittleren Chorfenster, einen Rest bunter **Glasmalerei** [12] entdecken (von links nach rechts; nach G. Frenzel, Nürnberg): Apostel Bartholomäus mit Buch und Messer; Johannes, von einer Kreuzigung; König, von einer Anbetung; Maria mit dem Kinde, von einer Geburtsszene, 14. Jahrhundert. – Seitlich hinter dem Altar befindet sich noch eine **Piscina** [17]: ein steinernes Waschbecken, in dem der Priester die Kommuniongeräte ausspülte. – An der nordöstlichen Seite erinnert an der Kirchenwand ein **Fresko mit dem Schweißtuch der Veronika** [8] an den ehemaligen Standort des Sakramentshäuschens. – Ein vielbeachtetes **Kruzifix** [2] am Aufgang zur nördlichen Empore stammt ebenfalls aus der Klosterzeit. Es gehörten dazu die Figuren des Johannes und der Maria, die sich heute in der Kirche von Oberwarmensteinach befinden. – Als größerer baulicher Rest aus der gotischen Innenanlage steht an der Rückwand der Kirche die **Steinempore**, von Pfeilern, Wanddiensten und Kreuzrippengewölbe getragen. Sie reichte ursprünglich noch höher hinauf und gewährte dem Priester die Möglichkeit, den Nonnen im Nonnenchor durch eine Öffnung in der Trennwand die Kommunion zu spenden.

Grabsteine der Kirche

Besonders wertvolle Hinterlassenschaften der Klosterzeit sind die Grabsteine und -denkmäler, etwa zwei Dutzend. Von ihrem historischen, aber auch ihrem künstlerischen Wert her verdienen die höchste Aufmerksamkeit die Grabdenkmäler der Familie des Klosterstifters, der Grafen von Orlamünde. Im **Steinsarkophag** [6] an der Nordseite im Altarraum ruhen die sterblichen Reste von Graf Otto (IV.?) und »seinem Sohn«. Den Ritter im Rittermantel mit einem Schild in der Linken, der das Meranier-Orlamünderwappen trägt, und einem Schwert deuteten frühere Geschlechter Jahrhunderte hindurch irrtümlich als die Gestalt der »Weißen Frau«. – Markant und jedem Besucher der Kirche sogleich auffallend hebt sich von der langen Reihe der Grabsteine an der Südseite des Langhauses die bunte Gestalt eines **Ritters** [28] ab:

Graf Otto VII. von Orlamünde (Abb. S. 9), der letzte der Orlamünder auf der Plassenburg (gest. 1340), dessen Witwe Kunigunde der Sage nach den Orlamündischen Kindermord vollbracht und daher in ihrem Tode keine Ruhe gefunden haben soll. Hartnäckig hält sich im Volksmund die Behauptung, die ermordeten Kinder lägen in der Himmelkroner Kirche. Vielleicht geht diese Mär und die ganze Sage darauf zurück, dass zwei Kinderleichen – vermutlich als Reliquien – in der Kirche aufbewahrt wurden, was nachweislich bis ins 17. Jahrhundert hinein bezeugt wird.

Nicht zu benennen ist die Gestalt eines weiteren Orlamünders auf einem **Grabstein** [5] nahe beim Steinsarkophag. Albrecht der Schöne von Nürnberg (Liebhaber der Kunigunde von Orlamünde), Graf Otto VII., Otto VI. – das alles waren im Laufe der Jahrhunderte Zuschreibungen zu dieser barhäuptigen Gestalt mit dem Tartschenschild und dem Orlamünderlöwen darauf. Aber nach jüngeren Forschungen kann keine davon zutreffen (Alexander v. Reitzenstein).

Das schönste Kleinod in Stein, das die Kirche aufzuweisen hat, ist der neben der kleinen Kirchentüre stehende **Grabstein der Äbtissin Agnes von Orlamünde** (gest. 1354) [6]. Die edlen Formen der so plastisch aus dem Stein herausgearbeiteten Frauengestalt, das fein lächelnde Antlitz, das zu leben oder einem schönen Traum verhaftet zu sein scheint, muss ein großer Meister geschaffen haben, warum nicht – wie Kunsthistoriker behaupten – der berühmte Wolfskeelmeister (Meister des Grabmals von Bischof Otto von Wolfskeel im Würzburger Dom)?

Es gäbe noch manches Grabdenkmal zu beachten: hinter dem Altar ein **Stein des Bildhauers Elias Räntz** [7] für den plötzlich verstorbenen Freiherrn von Cremon; den **Renaissancestein mit dem knienden Ritter Sigmund von Wirsberg** [9], den sehr alten **Stein** [14] mit den drei laufenden Beinen und einem Einhorn (Waldenfelswappen), die **Steine der Äbtissinnen** im Schiff, u. a. der Elisabeth von Künßberg [23], Magdalena von Wirsberg [24], Anna von Nürnberg [24] (Hohenzollernwappen), Margarethe von Döhlau [27], der letzten Äbtissin, die als Protestantin nicht mehr den Stab, sondern das Kruzifix trägt, das Holzepitaph der Familie Goekel mit dem Ölgemälde der Weihnachtsgeschichte [20].

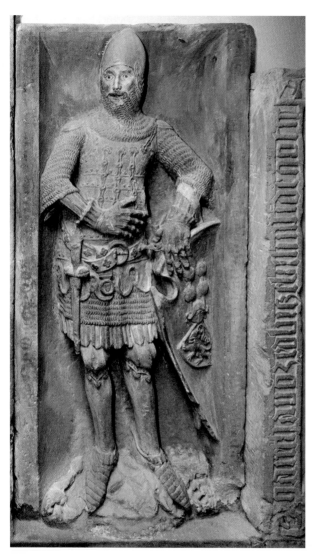

▲ *Grabdenkmal des Grafen Otto VII. von Orlamünde († 1340)*

Der Kreuzgang

Von dem wichtigsten Verbindungsstück zwischen den Klostergebäuden, dem Kreuzgang, hat sich über Reformation, Säkularisation und neue Stilepochen hinweg wenigstens der Rest eines Flügels erhalten – und welchen Reichtum architektonischer und künstlerischer Gestaltung offenbart dieser Gewölberaum! Der Kreuzgang »zeigt die spätgotische Dekorationskunst fantasievoll und glänzend, wie weit und breit nichts Ähnliches zu finden« (Georg Dehio). 1473 wurde er unter der Äbtissin Elisabeth von Künßberg erbaut; 1750 riss man in der Regierungszeit des Markgrafen Friedrich von Bayreuth, angeblich aus »unsinnigem Hass gegen die gotischen Bauwerke«, drei Flügel des Kreuzgangs ab. 1969–1972 erfolgte eine gründliche Restaurierung der noch bestehenden Anlage.

Eine Fülle symbolhafter Darstellungen findet sich in den **Steinreliefs** entlang der Kirchenwand: das Andachtsbild des Schmerzensmannes, die Szenen zum ersten und zweiten Glaubensartikel auf sechs Steintafeln (Schöpfung; Mariä Verkündigung; Jesu Geburt; sein Leiden; Kreuzigung und Begräbnis; Höllenfahrt und Auferstehung; Himmelfahrt und Sitzen zur Rechten Gottes). Der Entwurf für die so geschlossenen Szenen und die im Bildaufbau übereinstimmende Ausführung der einzelnen Reliefs mag aus einem verschollenen mittelalterlichen Blockbuch des 15. Jahrhunderts stammen (nach Wilhelm Funk, Nürnberg). Es schienen mehrere Künstler aus dieser Vorlage geschöpft zu haben, denn ähnliche Darstellungen tauchen an verschiedenen deutschen und europäischen Orten auf; die Vollständigkeit von sieben Szenen findet sich jedoch außer in Himmelkron nirgends.

Von den Feldern des Netzrippengewölbes schauen bunte, steinerne Köpfe musizierender Engel herab, die Noten oder alte Musikinstrumente in Händen halten, u. a. Monochord, Laute, Portativ, Psalterium, Trumscheit, Fidel, Triangel, Blasinstrumente, Drehleier, Hackbrett, Sackpfeife und Harfe. Im Deckenfeld des Ostjoches repräsentieren Herolde mit ihren Ketten die mittelalterlichen Orden aus einer Reihe deutscher und europäischer Städte und Länder, z. B. Spanien, Zypern, Dänemark, Mantua, Österreich-Ungarn, Kastilien, England, Armenien.

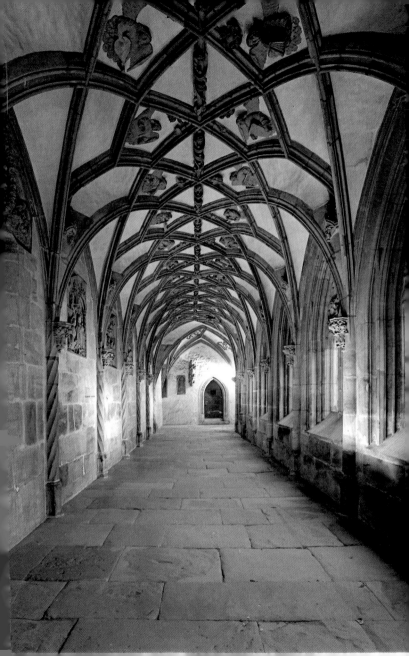

Die Ritterkapelle mit der Fürstengruft

Vom Kreuzgang aus führt eine Türe in den unteren Raum der ehemaligen »inneren Kirche« des Klosters. Früher bestand vom Laienkirchenraum aus eine Verbindung zu diesem 1965/66 renovierten Gewölberaum über zwei spitzbogige seitliche Pförtchen. Der Raum dient heute der Hausgemeinschaft des Behindertenheims, das nunmehr im ehemaligen Kloster bzw. Schloss eingerichtet ist, als Andachtskapelle.

Die Fläche einer Jochreihe ist vom übrigen Raum durch niedrige Mauerteile abgetrennt. In diesem etwas beengten Raumteil stehen vier Särge mit Leichen der markgräflichen Familie. 1735 gestaltete man, auf ausdrücklichen Wunsch des Markgrafen Georg Friedrich Karl hin, einen Teil des damals unbenützten Raumes, der auch in der Klosterzeit als Sepultur gedient hatte, zu einer Gruft um. Eine große, seinerzeit neu gestaltete Türe verbindet den Raum mit dem Schiff der Gemeindekirche.

Im Laufe der folgenden 34 Jahre wurden – zum Teil erst nachträglich – in die vom übrigen Raum durch eine damals durchgehende Mauer abgeteilte **Hohenzollerngruft** neben Georg Friedrich Karl [I] noch überführt: Prinz Christian Heinrich [II], gest. 1708, ursprünglich im Dom zu Halberstadt beigesetzt, Prinz Albrecht Wolfgang [III], gefallen 1734 in der Schlacht von Parma, und der letzte Bayreuther Markgraf, Friedrich Christian [IV], gest. 1769.

Von der Ausgestaltung des seit 1966 wieder einheitlich hergestellten Raumes wären noch die Schlusssteine im Gewölbe zu nennen mit ihrem Wappen- und Ornamentenschmuck und den biblischen Symbolen: Wappen der Grafen von Orlamünde und von Hirschberg, des Hauses Hohenzollern, der Herren von Plassenberg, Seckendorf, Waldenfels, Wallenrode und Wirsberg, ferner polychromierte Christushäupter, Gotteslamm, Drudenstern u. a.